U0021789

bibi
動物園

忍不住想打擾你

bibi園長 謝

拜託啦

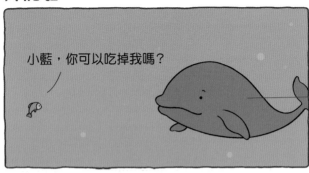

小藍，你可以吃掉我嗎？

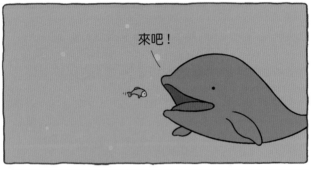

來吧！

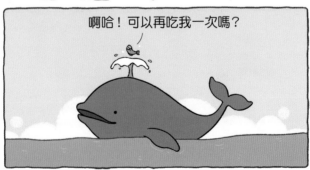

啊哈！可以再吃我一次嗎？

我的生日

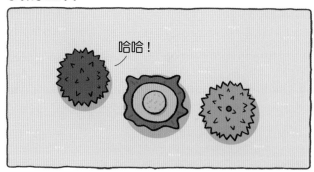

哈哈！

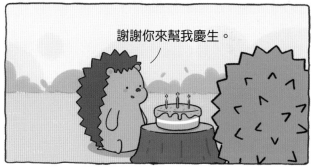

謝謝你來幫我慶生。

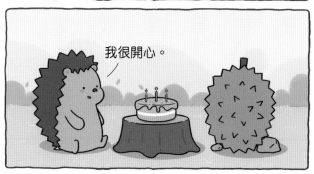

我很開心。

快冬眠吧！

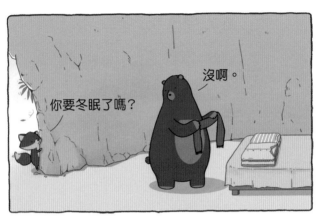

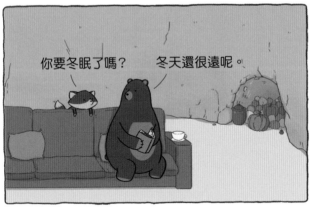

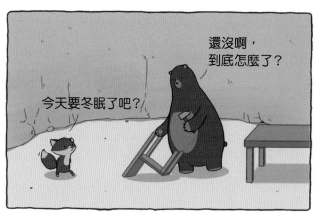

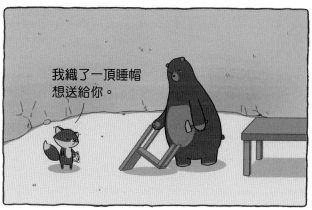

讓你久等了

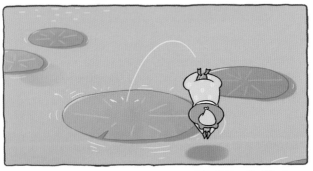

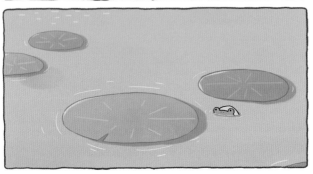

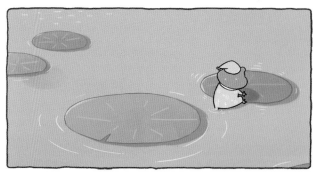

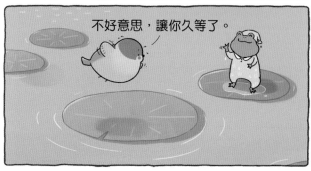

不好意思，讓你久等了。

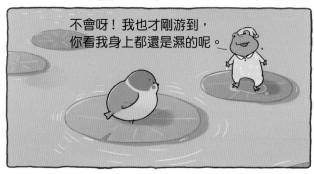

不會呀！我也才剛游到，
你看我身上都還是濕的呢。

9

明天早上你還會來接我嗎？

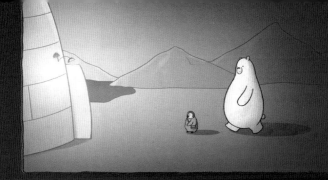

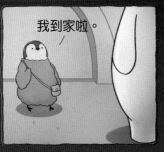

我到家啦。

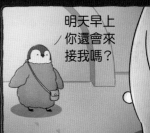

明天早上
你還會來
接我嗎？

會。

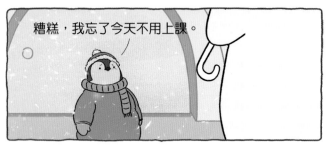

糟糕，我忘了今天不用上課。

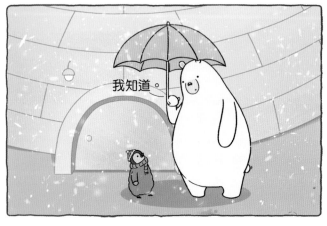

我知道。

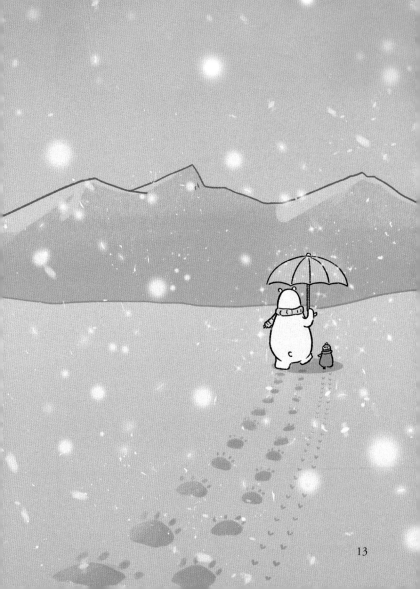

忍不住想打擾你

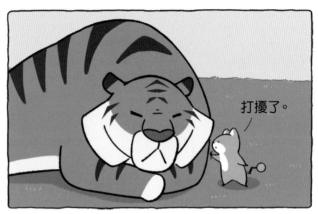

打擾了。

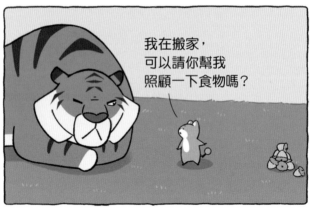

我在搬家，
可以請你幫我
照顧一下食物嗎？

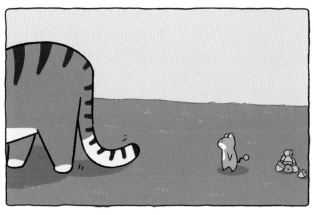

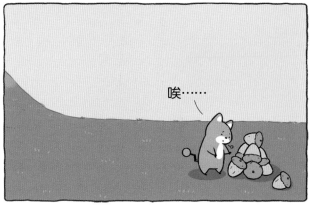

唉……

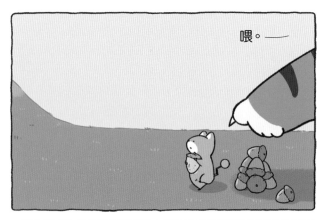

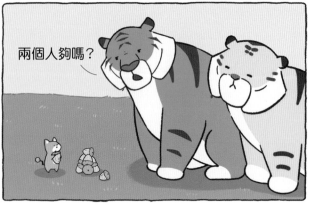

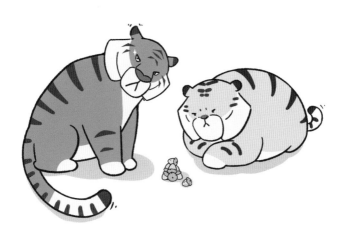

別難過了

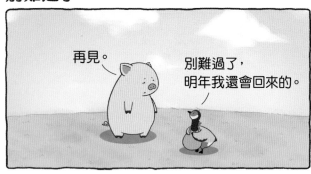

再見。

別難過了，
明年我還會回來的。

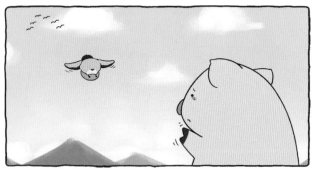

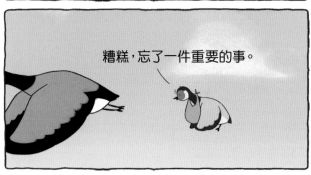

糟糕，忘了一件重要的事。

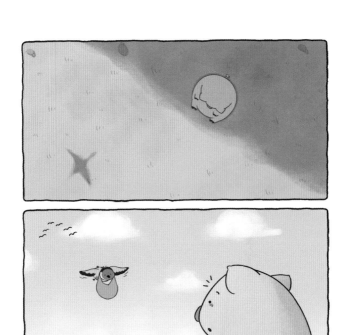

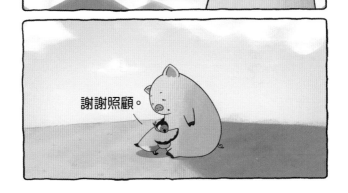

謝謝照顧。

咕嚕咕嚕海的新時尚

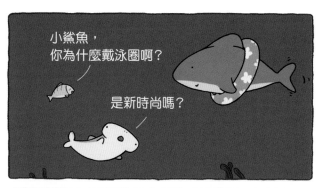

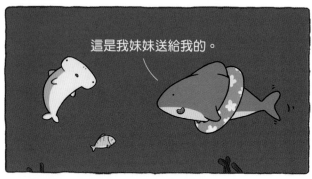

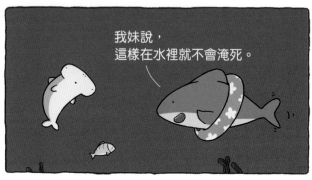

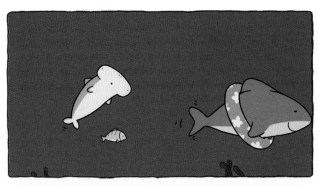

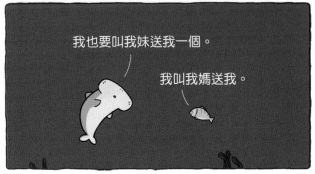

我也要叫我妹送我一個。

我叫我媽送我。

咕嚕咕嚕海的小可愛們。

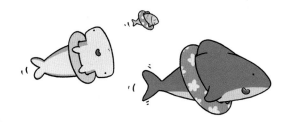

你要吃掉我嗎

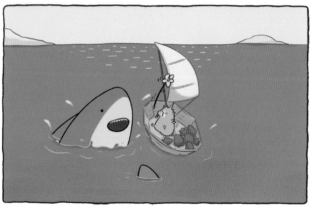

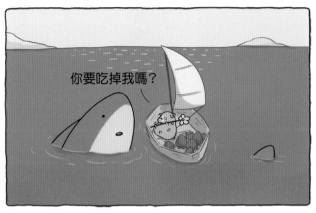

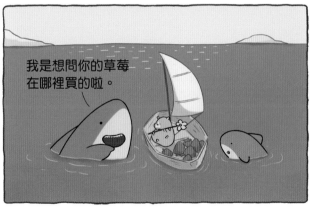

不要理我

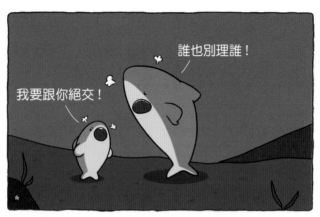

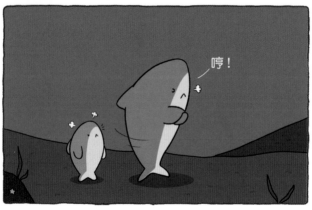

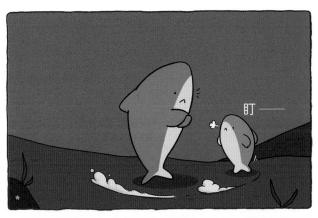

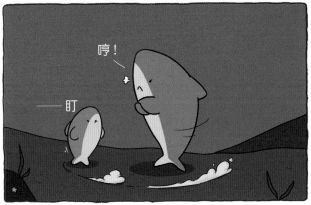

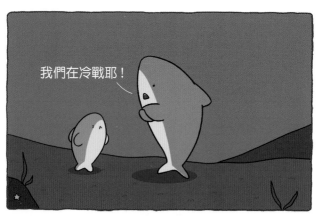

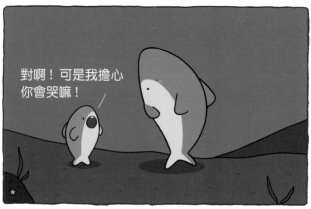

28

給你

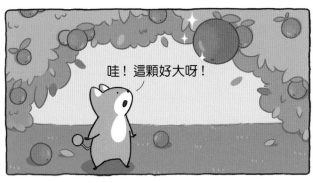

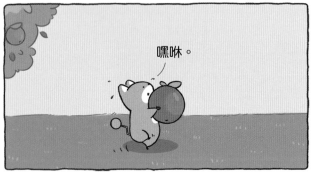

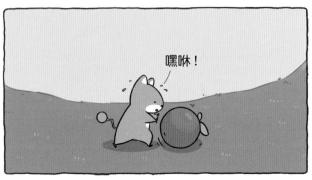

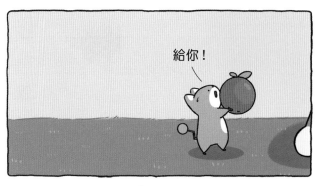

你那半好像比較大。

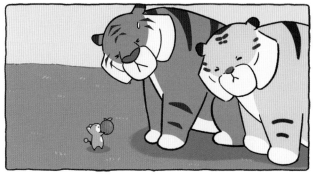

晚安啦

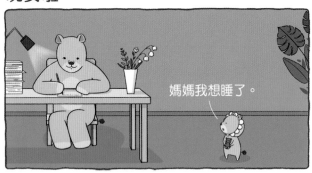

媽媽我想睡了。

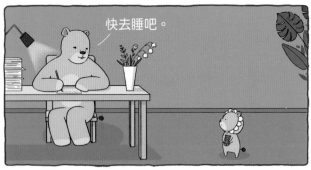

快去睡吧。

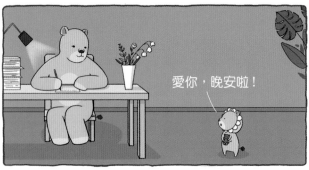

愛你，晚安啦！

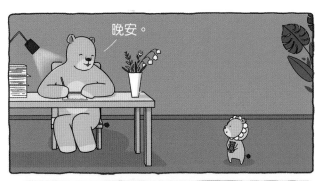

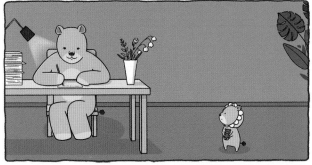

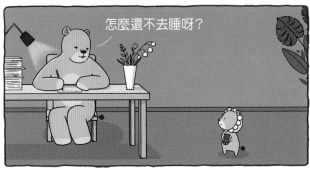

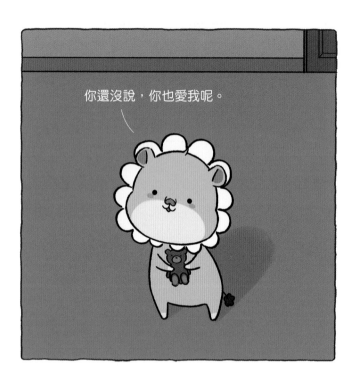

你還沒說，你也愛我呢。

你還會愛我嗎？

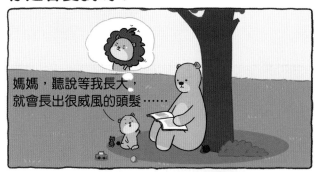

媽媽，聽說等我長大，
就會長出很威風的頭髮……

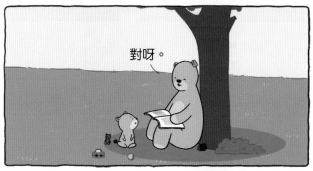

對呀。

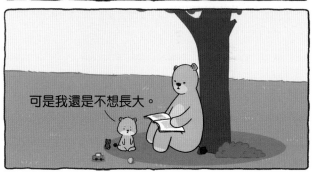

可是我還是不想長大。

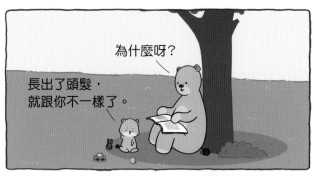

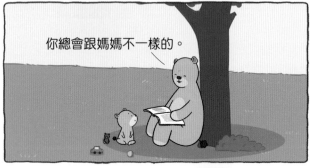

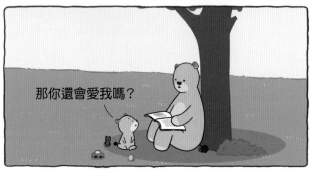

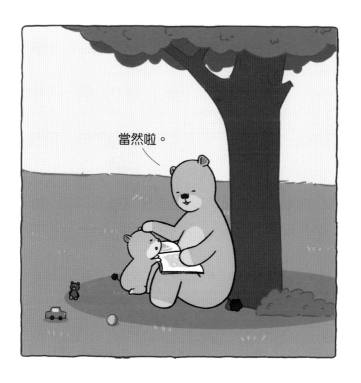

就這麼放棄，有一點可惜

往年這個時候，
你已經開始織毛衣了。

今年怎麼沒動靜？

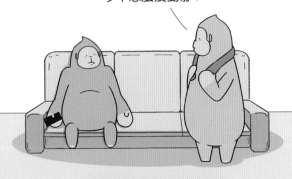

我不想織了……

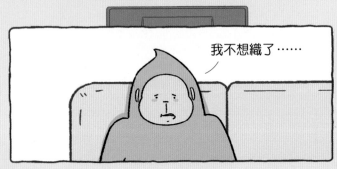

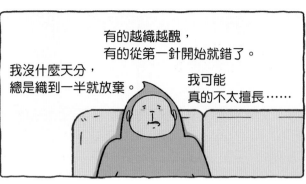

有的越織越醜，
有的從第一針開始就錯了。

我沒什麼天分，
總是織到一半就放棄。

我可能
真的不太擅長……

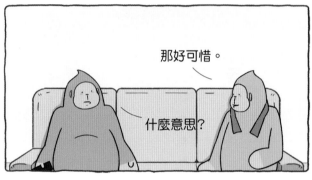

那好可惜。

什麼意思？

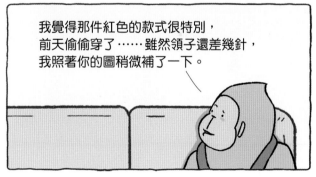

我覺得那件紅色的款式很特別，
前天偷偷穿了……雖然領子還差幾針，
我照著你的圖稍微補了一下。

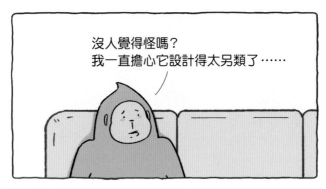

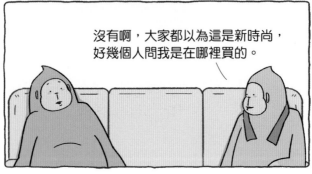

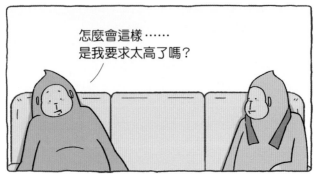

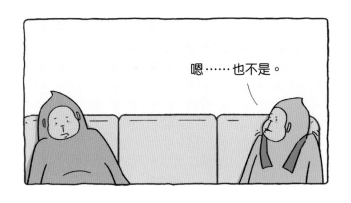

嗯⋯⋯也不是。

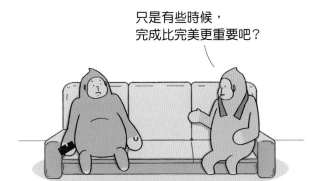

只是有些時候，
完成比完美更重要吧？

吐舌頭

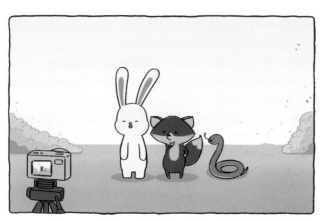

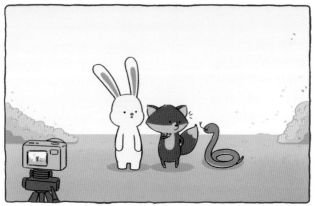

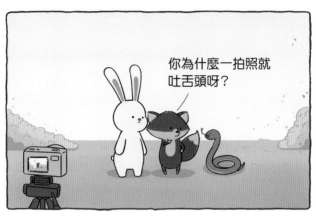

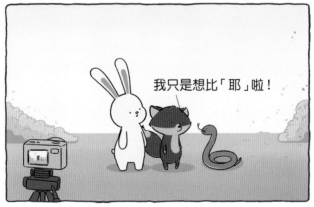

我就站在這裡，沒有走開

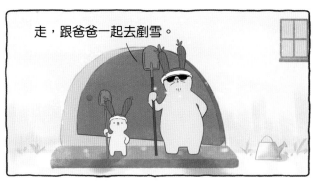

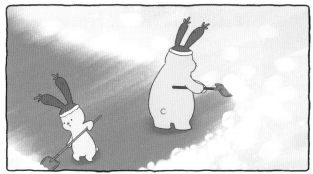

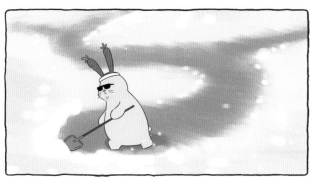

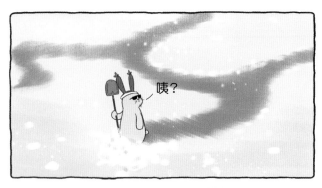

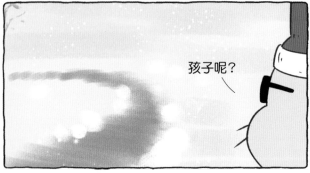

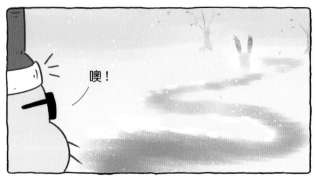

可以再聊一下天嗎？

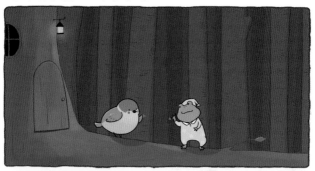

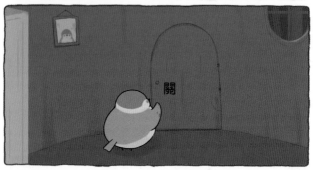

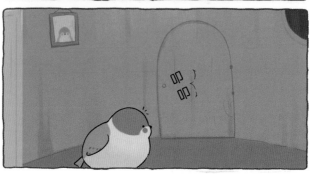

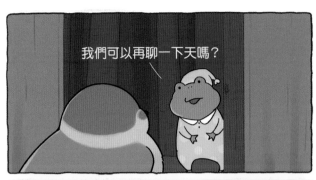

我們可以再聊一下天嗎？

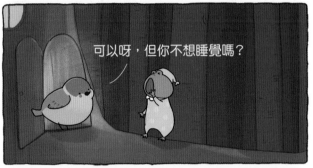

可以呀，但你不想睡覺嗎？

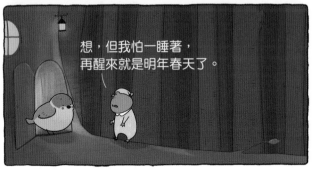

想，但我怕一睡著，
再醒來就是明年春天了。

這是小青蛙的第一次冬眠，還抓不準時間。

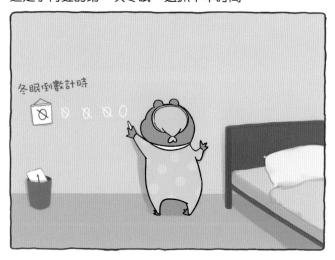

你還沒看出來呀

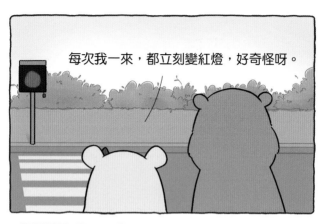

每次我一來，都立刻變紅燈，好奇怪呀。

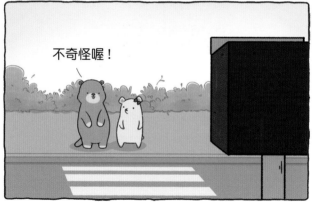

不奇怪喔！

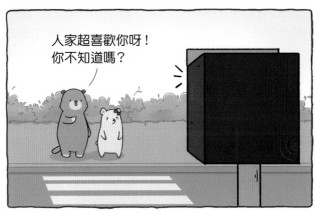

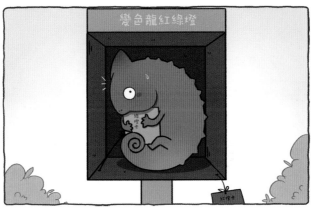

55

平常的時候，變色龍先生工作從不出錯。

你是不是有什麼預謀

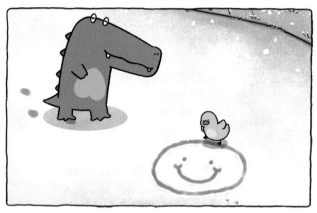

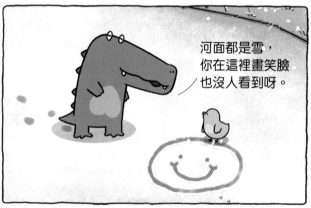

河面都是雪，
你在這裡畫笑臉
也沒人看到呀。

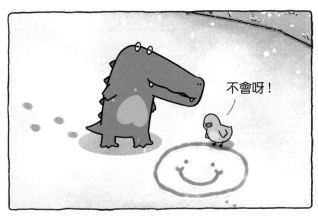

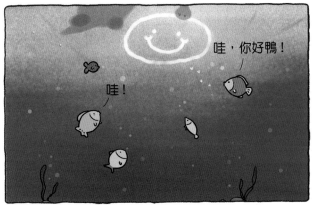

給你點顏色瞧瞧

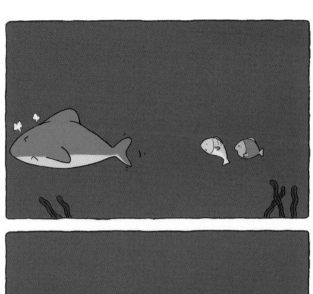

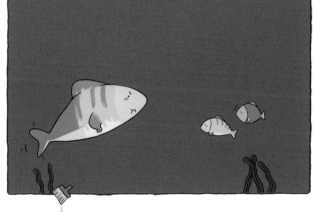

打招呼

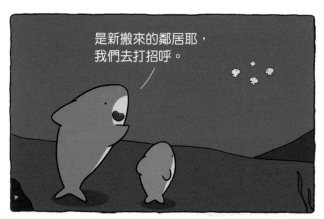

是新搬來的鄰居耶，
我們去打招呼。

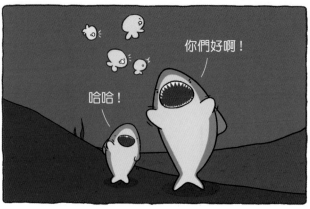

你們好啊！

哈哈！

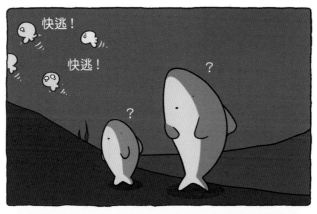

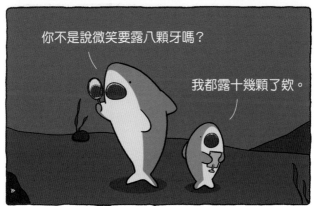

我的小寶貝

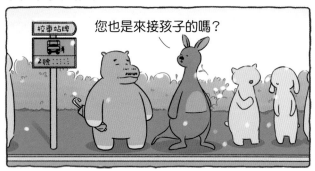

您也是來接孩子的嗎？

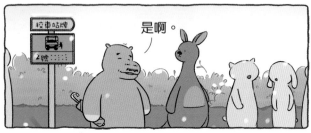

是啊。

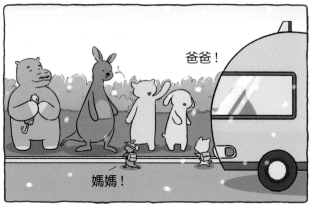

爸爸！

媽媽！

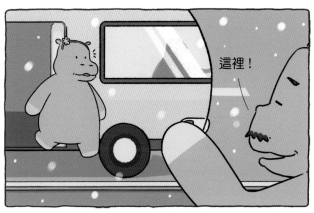

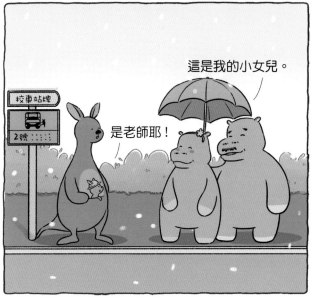

我這裡有好多雪，你要嗎？

我們這裡好乾燥，
一年四季都不下雨……

更不可能看見雪…………

真想看看雪是什麼樣子。

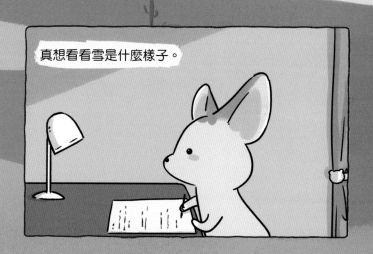

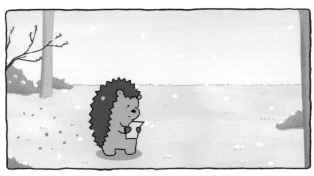

我知道了，
我們這裡有好多雪。

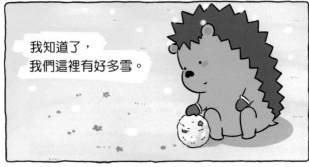

我可以寄給你。

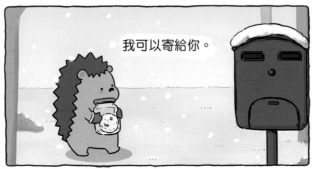

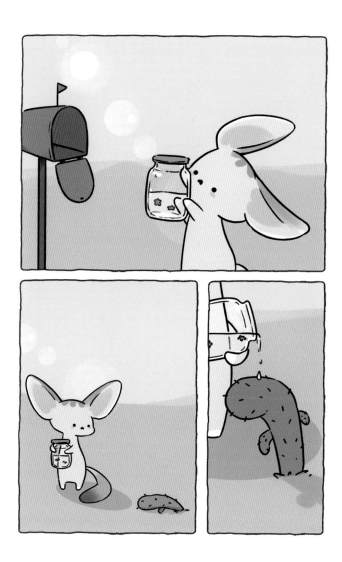

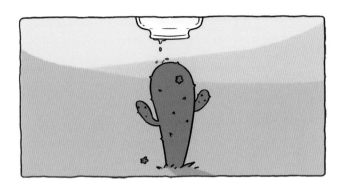

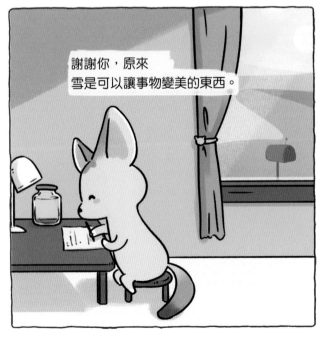

謝謝你，原來
雪是可以讓事物變美的東西。

我回來了

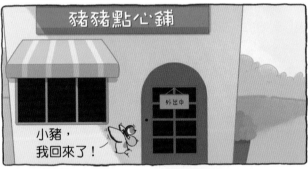

小豬，
我回來了！

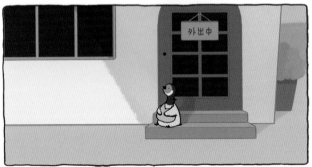

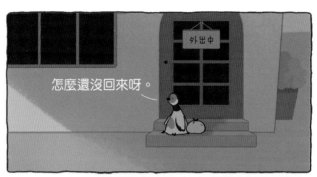

怎麼還沒回來呀。

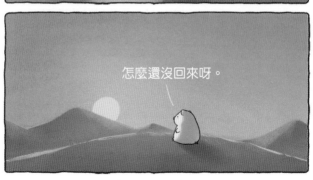

怎麼還沒回來呀。

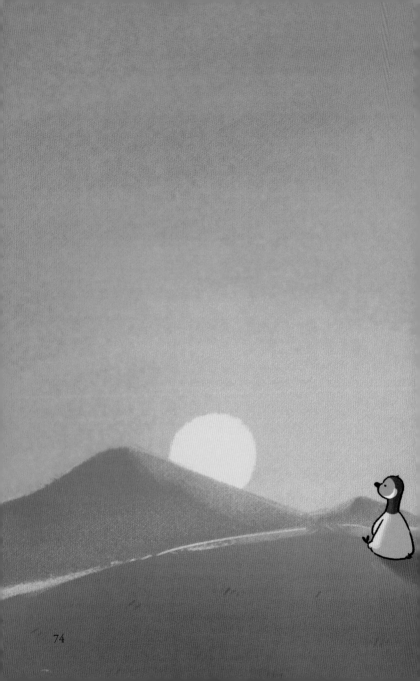

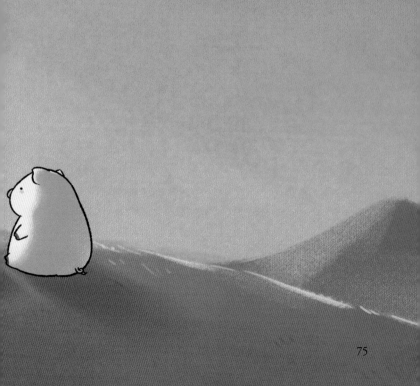

看電影

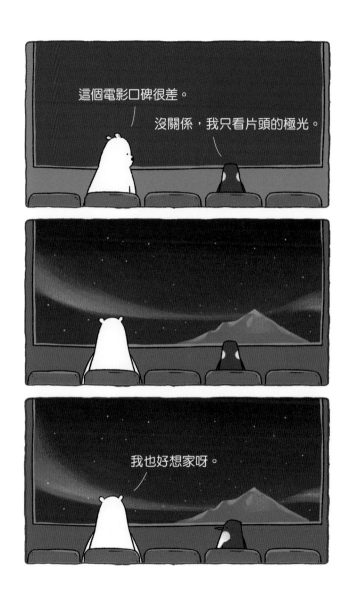

我有點難過

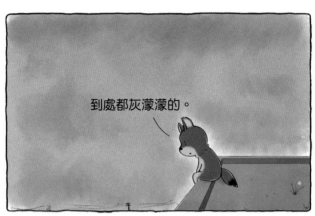

到處都灰濛濛的。

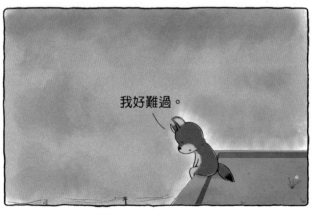

我好難過。

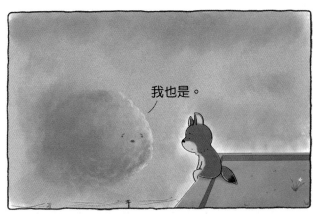

我也是。

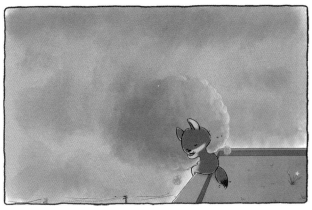

這裡有人嗎？

您好，請問這裡有人嗎？

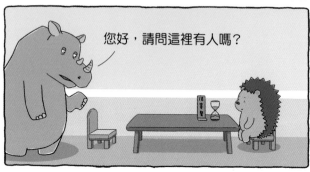

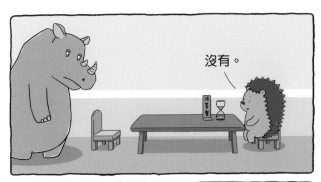

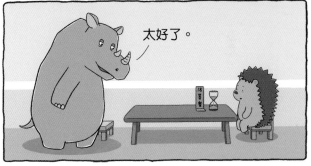

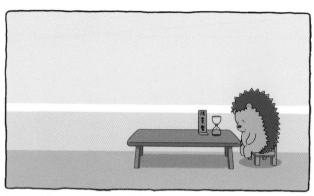

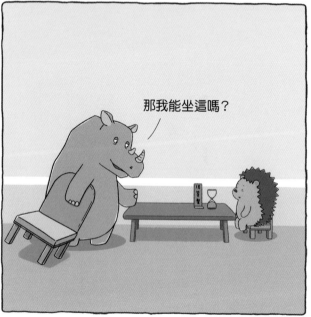

那我能坐這嗎？

我有點粗心

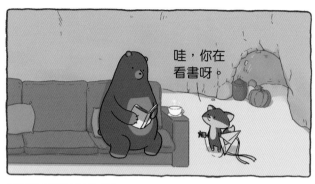

哇，你在
看書呀。

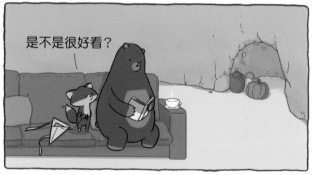

是不是很好看？

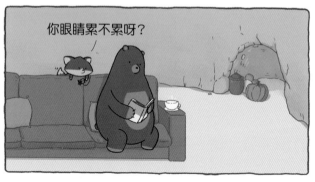

你眼睛累不累呀？

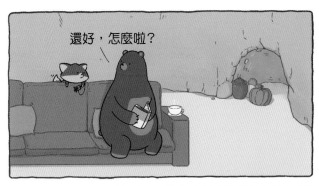

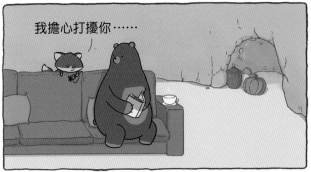

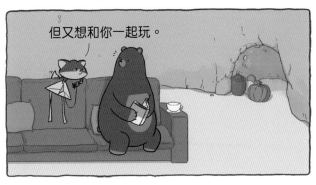

你永遠不會是打擾。

事情總是有好有壞

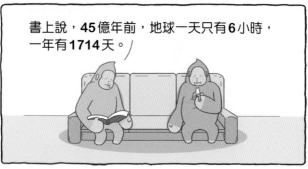

書上說，**45**億年前，地球一天只有**6**小時，一年有**1714**天。

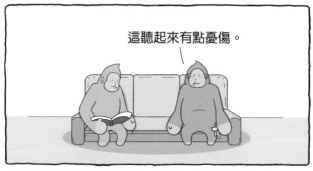

這聽起來有點憂傷。

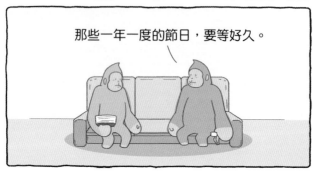

那些一年一度的節日，要等好久。

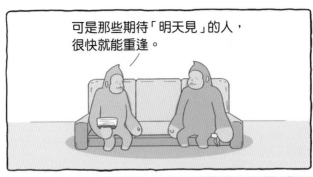

可是那些期待「明天見」的人，
很快就能重逢。

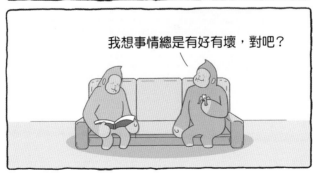

我想事情總是有好有壞，對吧？

呼！剛剛好危險

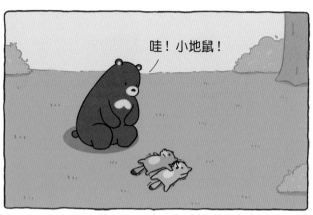

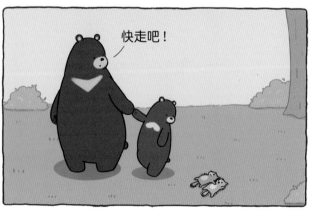

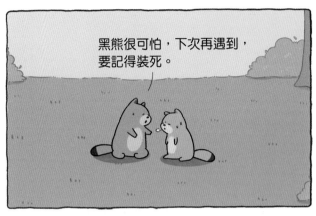

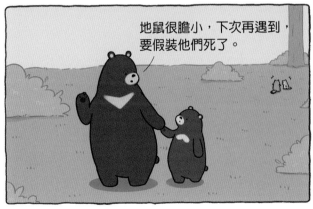

我很配合你呀

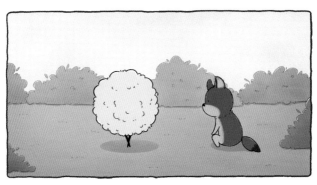

你在做什麼呀？

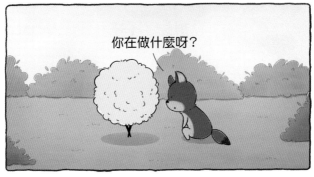

我現在是棉花糖。

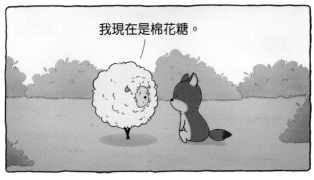

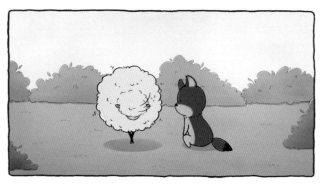

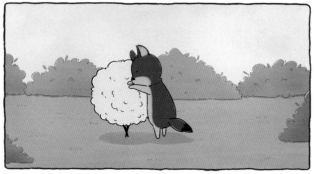

幹嘛？

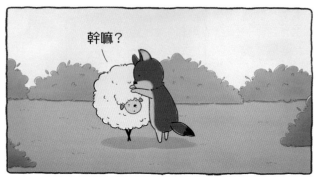

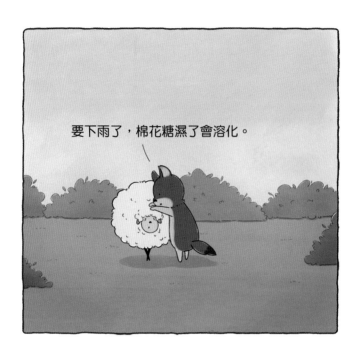

你不用太緊張

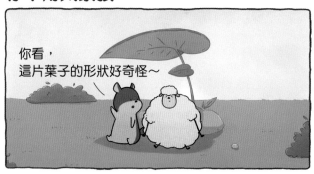

你看，
這片葉子的形狀好奇怪～

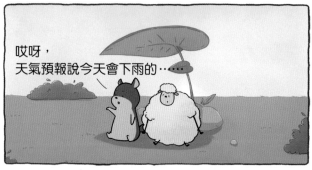

哎呀，
天氣預報說今天會下雨的……

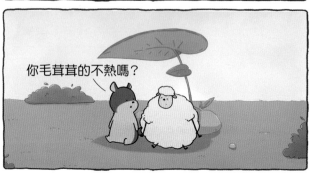

你毛茸茸的不熱嗎？

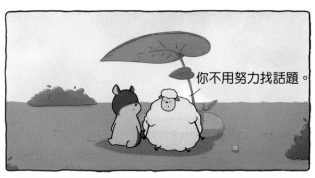

你不用努力找話題。

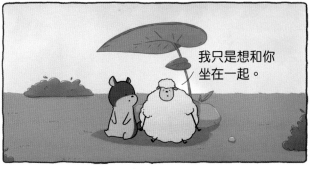

我只是想和你
坐在一起。

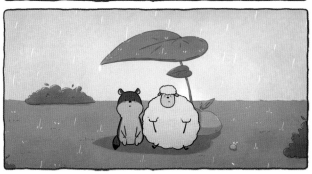

溫柔的答案

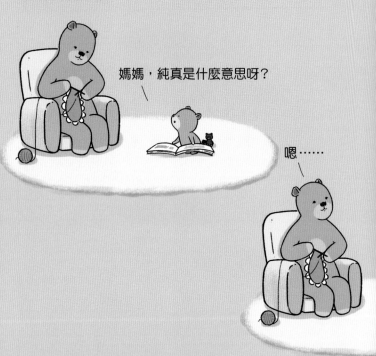

媽媽，純真是什麼意思呀？

嗯……

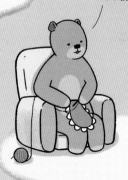

隔壁的羊駝爺爺，
80歲了還在看漫畫。

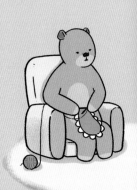

綿羊阿姨工作很忙，
但是還會自己手做玩具喔！

哇～

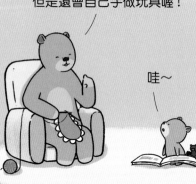

不是啦，媽媽的意思是……

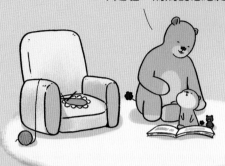

所以，純真就是做小孩子的事？

不管經歷什麼，都不要忘記心中所愛。

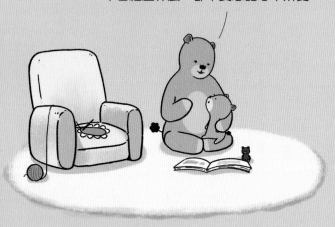

你沒帶傘嗎？

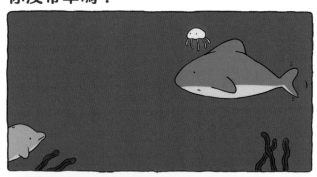

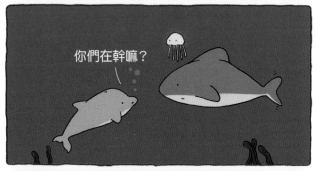

你們在幹嘛？

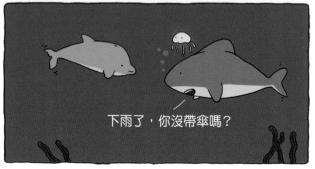

下雨了，你沒帶傘嗎？

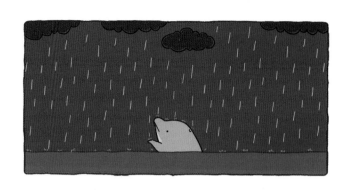

有人偷偷跟我稱讚你

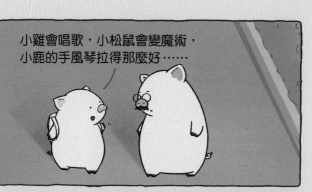

小雞會唱歌，小松鼠會變魔術，
小鹿的手風琴拉得那麼好……

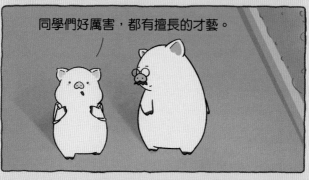

同學們好厲害，都有擅長的才藝。

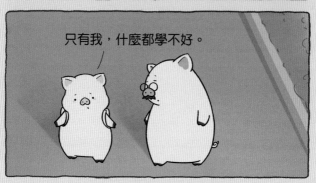

只有我，什麼都學不好。

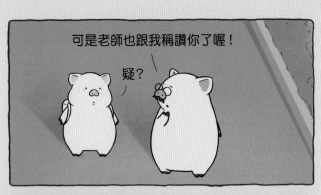

可是老師也跟我稱讚你了喔！

疑？

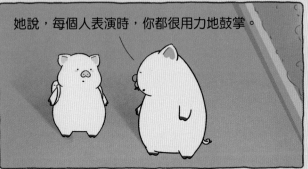

她說，每個人表演時，你都很用力地鼓掌。

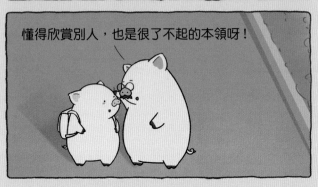

懂得欣賞別人，也是很了不起的本領呀！

認真為大家鼓掌的小豬。

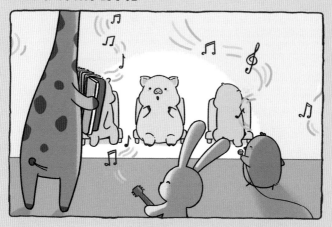

我想讓她開心

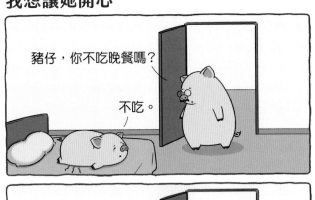

豬仔，你不吃晚餐嗎？

不吃。

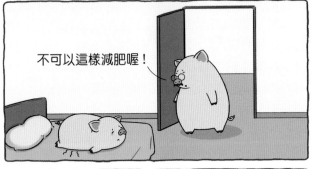

不可以這樣減肥喔！

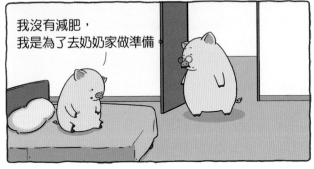

我沒有減肥，
我是為了去奶奶家做準備。

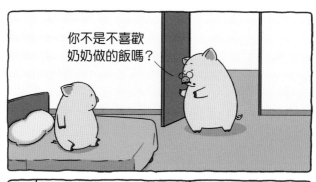

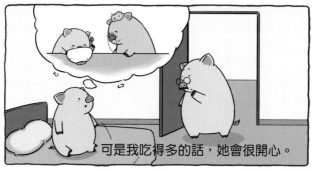

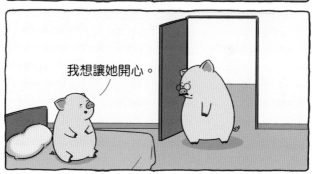

沒關係，我知道你想做得更好

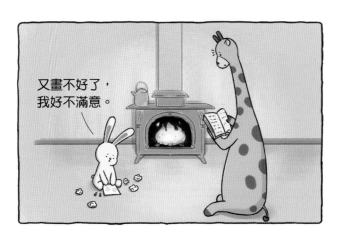

又畫不好了，
我好不滿意。

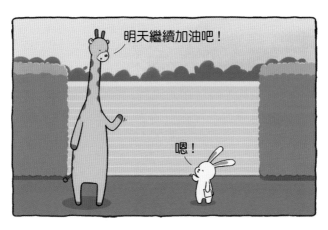

明天繼續加油吧！

嗯！

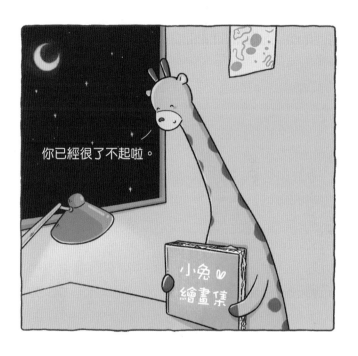

我感受到了，謝謝你

我經常感覺不到時間的流逝。

想想看……

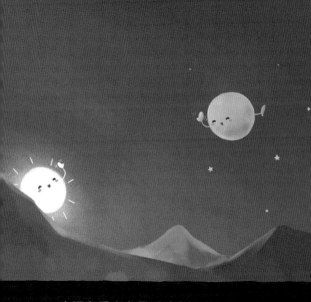

太陽和月亮在晨昏時分握手交接。

即便是南北兩極，也有永晝和永夜在表示年月。

但在終日黑暗的海底，時間變得很模糊⋯⋯
分不清昨日和今天⋯⋯

那送你一顆蘋果吧。

這和蘋果有什麼關係？

我知道你不喜歡吃蘋果，

它獨自在這，會漸漸腐爛，

每一點變化，都是時間流逝的證據。

可以說……我在試著把時間送給你。

我感受到了，謝謝你。

重要的事

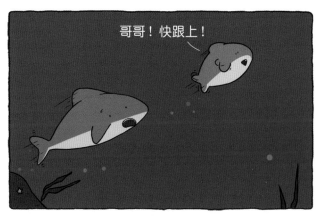

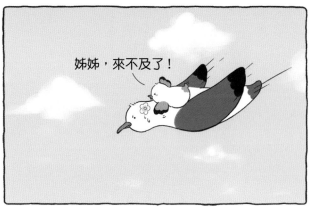

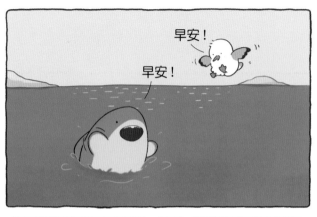

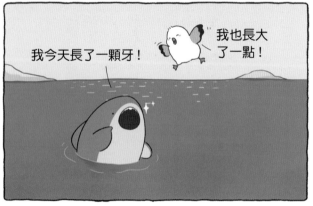

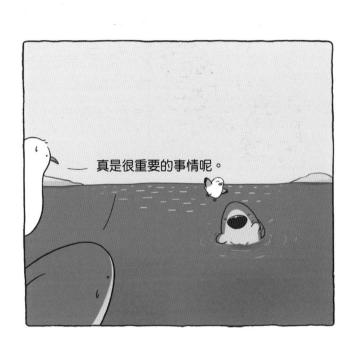

我是不是很好玩

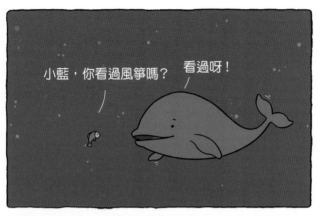

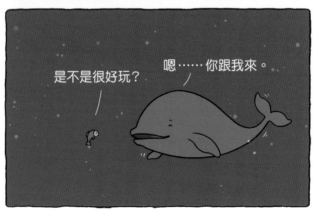

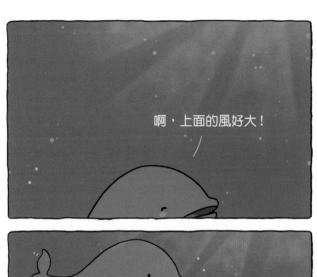

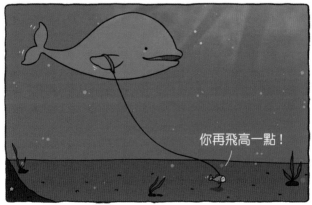

有一種感覺

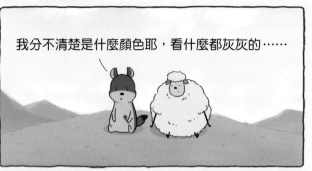

我分不清楚是什麼顏色耶，看什麼都灰灰的……

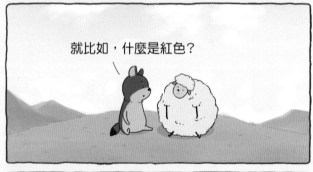

就比如，什麼是紅色？

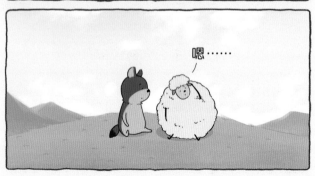

嗯……

我們兩個永遠一起玩，好不好？

好啊好啊，好開心。

這種感覺就是紅色。

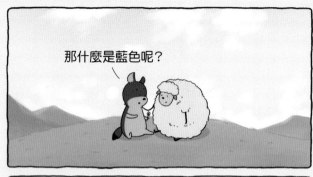

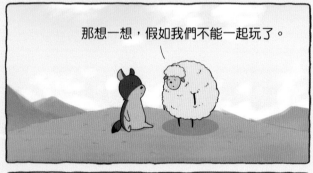

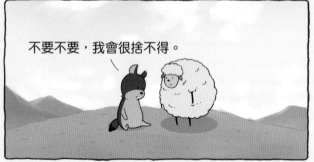

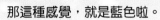

那這種感覺，就是藍色啦。

喔。

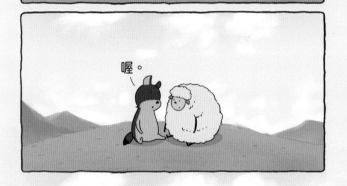

我覺得自己表現不錯

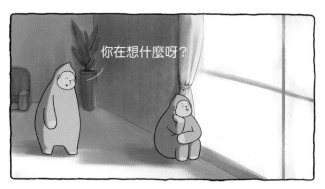

你在想什麼呀？

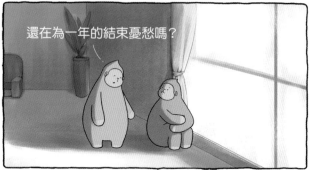

還在為一年的結束憂愁嗎？

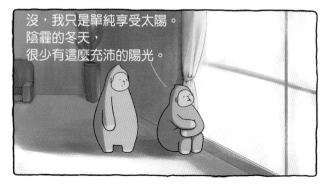

沒，我只是單純享受太陽。
陰霾的冬天，
很少有這麼充沛的陽光。

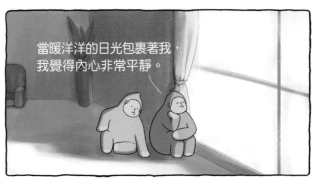

當暖洋洋的日光包裹著我，
我覺得內心非常平靜。

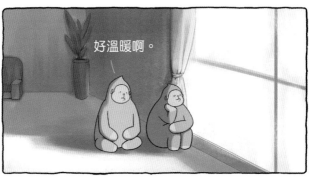

好溫暖啊。

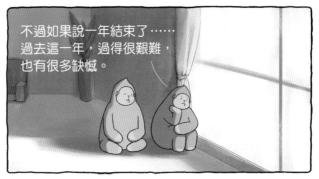

不過如果說一年結束了⋯⋯
過去這一年，過得很艱難，
也有很多缺憾。

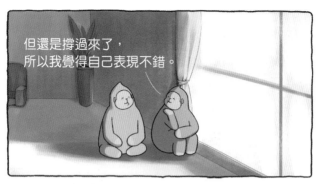

但還是撐過來了，
所以我覺得自己表現不錯。

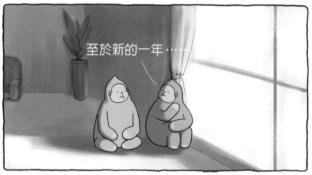

至於新的一年⋯⋯

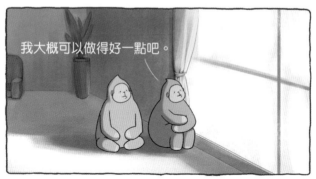

我大概可以做得好一點吧。

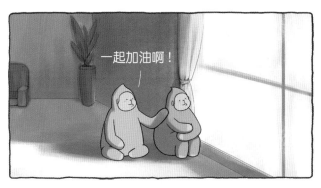

一起加油啊！

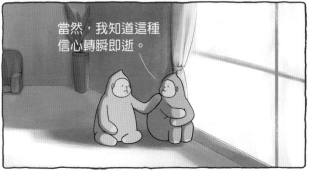

當然，我知道這種
信心轉瞬即逝。

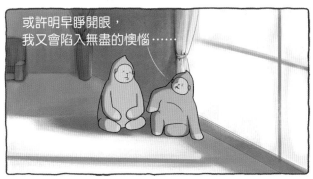

或許明早睜開眼，
我又會陷入無盡的懊惱……

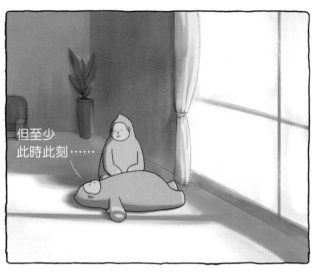

但至少
此時此刻⋯⋯

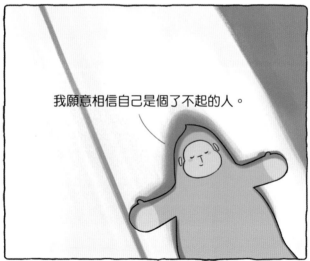

我願意相信自己是個了不起的人。

優生活 175

忍不住想打擾你

作　　　者 ── bibi 園長
副 主 編 ── 朱晏瑭
封面設計 ── ivy_design
內文設計 ── 林曉涵
校　　　對 ── 朱晏瑭
行銷企劃 ── 謝儀方

總 編 輯 ── 梁芳春
董 事 長 ── 趙政岷
出 版 者 ── 時報文化出版企業股份有限公司
　　　　　　108019 臺北市和平西路 3 段 240 號
　　　　　　發 行 專 線 ── (02)23066842
　　　　　　讀者服務專線 ── 0800-231705、(02)2304-7103
　　　　　　讀者服務傳真 ── (02)2304-6858
　　　　　　郵　　　撥 ── 19344724 時報文化出版公司
　　　　　　信　　　箱 ── 10899 臺北華江橋郵局第 99 信箱
時 報 悅 讀 網 ── www.readingtimes.com.tw
電 子 郵 件 信 箱 ── yoho@readingtimes.com.tw
法律顧問 ── 理律法律事務所 陳長文律師、李念祖律師
印　　　刷 ── 勁達印刷有限公司
初版一刷 ── 2022 年 7 月 22 日
初版四刷 ── 2024 年 5 月 9 日

定　　　價 ── 新臺幣 300 元
（缺頁或破損的書，請寄回更換）

中文繁體版通過成都天鳶文化傳播有限公司代理，由新經典文化股份
有限公司授予時報文化出版企業股份有限公司獨家出版發行，非經書
面同意，不得以任何形式複製轉載。

時報文化出版公司成立於 1975 年，並於 1999 年股票上櫃公開
發行，於 2008 年脫離中時集團非屬旺中，以「尊重智慧與創
意的文化事業」為信念。

ISBN 978-626-335-635-1　Printed in Taiwan

忍不住想打擾你/bibi園長作. -- 初版. -- 臺北市：
時報文化出版企業股份有限公司, 2022.07
面；　公分

ISBN 978-626-335-635-1(平裝)

1.CST: 漫畫

947.41　　　　　　　　　　　111009519